LES ARTS ET LES CULTES

ANCIENS ET MODERNES

DE L'INDO-CHINE

Conférence donnée le 29 Décembre 1900

à la Société Française des Ingénieurs Coloniaux

Par M. Ch. LEMIRE, résident honoraire de France.

EXTRAIT DU BULLETIN TRIMESTRIEL

DE LA

SOCIÉTÉ FRANÇAISE DES INGÉNIEURS COLONIAUX

PARIS
A. CHALLAMEL, ÉDITEUR
17, RUE JACOB, 17

IMPRIMERIE GUSTAVE PICQUOIN
53, RUE DE LILLE, 53

1901

LES ARTS ET LES CULTES
ANCIENS ET MODERNES
DE L'INDO-CHINE

Conférence donnée le 29 décembre 1900 à la Société française des Ingénieurs coloniaux, par M. Ch. Lemire, résident honoraire de France

MONUMENTS DES KIAMS ET DES ANNAMITES

La plupart des voyageurs qui n'ont parcouru que le littoral de l'Annam ont déclaré qu'on ne trouvait dans ce pays ni monuments ni œuvres d'art. Il y a lieu cependant de signaler et comparer les nécropoles royales de Hué, œuvres modernes des Annamites, avec les monuments anciens, d'origine kiam, qui existent encore dans la partie sud, entre la province du Binh-thuan et Hué. Ces édifices sont principalement des tours. Ils ne sont pas dûs aux Annamites, mais aux Kiams, les anciens habitants du Tciampa.

Ces constructions remarquables méritent d'être décrites, et il n'est pas sans intérêt de faire connaître en France les plus beaux spécimens de cet art, dont les derniers vestiges auront bientôt disparu.

Il était encore dans toute sa splendeur lorsque le vénitien Marco Polo visita ce pays au XIIIe siècle.

Au commencement de 1868, étant à Saïgon, je signalais tout l'intérêt qui semblait s'attacher à des recherches sur cette ancienne civilisation et à une exploration de la région où les Kiams sont aujourd'hui confinés, au sud de l'Annam. Ils habitent, simultanément avec les Moïs, la chaîne de montagnes qui sépare l'Annam du bassin du Mé-Kong.

De 1883 à 1886, M. Aymonier parcourut toute cette région, et c'est lui qui exposa le premier la situation des représentants de cette race déchue dont il se fit l'avocat autorisé. Il visita leurs monuments en ruines et releva de nombreuses inscriptions sculptées dans la pierre.

Elles sont tantôt en sanscrit, tantôt en langue kiam. On n'avait pas alors la clef de cette écriture, qui ne fut déchiffrée et transcrite qu'en 1887 par M. Abel Bergaigne. Il publia, d'après les inscriptions, une notice sur le royaume du Tciampa (ou Ciampa des Tjiams ou Kiams.)

Les explorateurs, les voyageurs, les savants, connaissaient donc l'existence de ces monuments; mais il m'a paru utile de les décrire et d'en reproduire quelques vues photographiques, en les

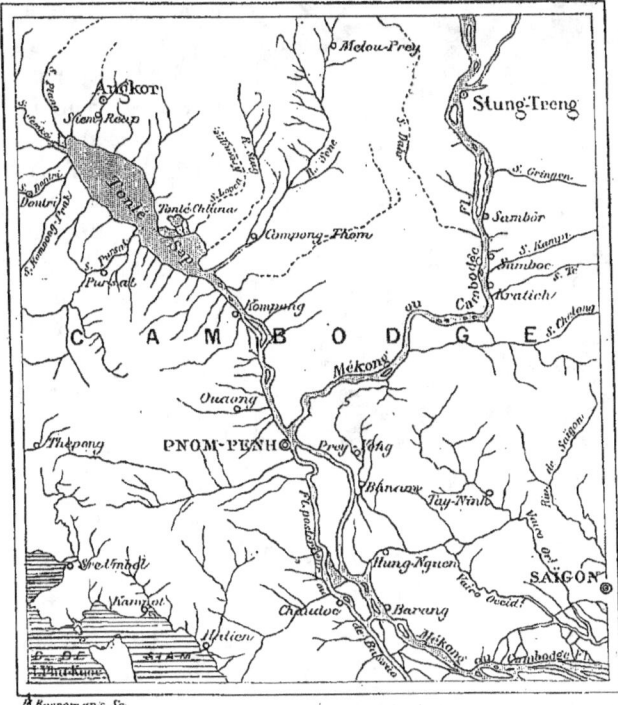

Région des grands lacs Tonlé Sap, au Cambodge (Ch. Lemire, 1897).

accompagnant des explications dues aux travaux des savants précités et à mes propres recherches en Annam, poursuivies depuis avec grand succès par M. C. Paris.

Les Kiams occupaient le territoire de l'Annam actuel, depuis Baria, en Cochinchine, jusqu'à Caobang au Tonkin. Au IIIe siècle,

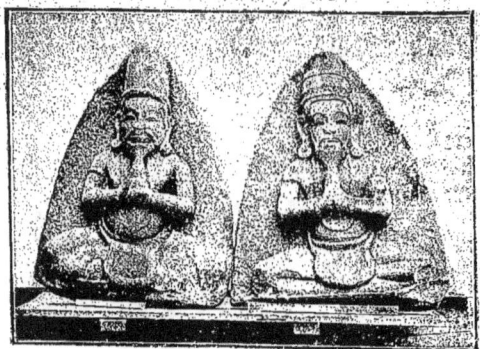
Brahma.

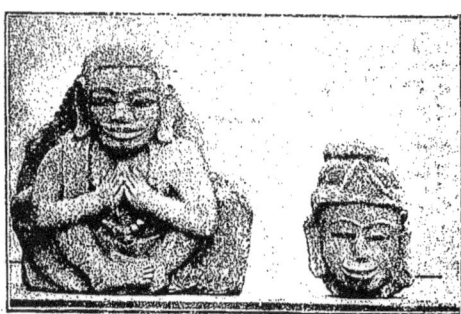
Adorateurs de Brahma.

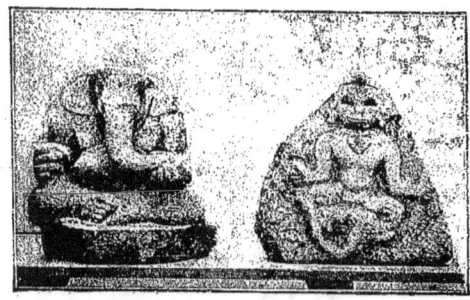
Ganeça. Vishnou.
Statues des monuments kiams de Thutien, près Binh-dinh (Annam).

ils eurent longtemps une capitale au Nghê-An où est Vinh actuellement. Il y a 8 siècles, un de leurs principaux rois avait fondé la « capitale des Sapins », là où les Annamites ont, trois siècles et demi plus tard, construit Hué, en 1558. C'est peut-être en souvenir de cette capitale des Sapins que l'Esplanade des Sacrifices royaux, à Hué, est entourée de quinconces de sapins. Chacun d'eux porte le nom du membre de la famille royale qui l'a planté.

Les Kiams, au XVe siècle, possédaient encore une grande capitale appelée Cha-Ban, à 8 kilomètres au nord de Binh-Dinh.

Depuis trois cents ans, la lutte était commencée entre eux et les Annamites. Cha-Ban succomba en 1458, mais conserva cependant un gouverneur Kiam jusqu'au

xviie siècle. A partir de cette époque le pays fut entièrement annamitisé. Cha-Ban fut ensuite détruite par l'Empereur Gia-long, qui construisit la citadelle actuelle de Binh-Dinh (1802).

L'enceinte de la citadelle de Cha-Ban avait plus de 10 kilomètres de tour. Il ne reste des édifices qu'elle contenait que deux édicules appelés, l'un, la tour de cuivre, l'autre la tour d'or, et les deux piliers d'une porte devant laquelle se tiennent deux éléphants monolithes de grandeur naturelle, et deux animaux fantastiques. Lors de la prise de cette citadelle, elle était défendue par 70.000 combattants; 40.000 furent massacrés et 30.000 emmenés prisonniers à Hué.

Il y a encore dans le sud de l'Annam 50.000 Kiams, 60.000 au Cambodge, 10.000 en Cochinchine et 10.000 au Siam, soit 130.000 au minimum. Les uns sont mahométans comme les Malais, et ils ont des mosquées. Les autres pratiquent un bouddhisme mélangé de brahmanisme. On admettra que ce chiffre de population est encore assez grand pour valoir la peine qu'on s'occupe de cette race primitive, qui a laissé dans les annales de si grands souvenirs.

Les temples renfermaient de grandes richesses, d'énormes statues d'or et d'argent aux yeux de rubis et aux dents de diamant. En 436, un général chinois, qui avait porté la guerre et le pillage chez les Kiams, avait brisé des statues et emporté 100.000 livres d'or. Les spectres de ces divinités le hantaient dans sa retraite, et il mourut de sa disgrâce et de ses remords, comme par un châtiment des dieux.

Chez les Kiams, ce sont les filles qui demandent les garçons en mariage. Aussi les femmes ont une grande influence, et ce sont elles qui gardent avec le plus de ténacité leurs traditions nationales. Il a été impossible au roi d'Annam Minh-Mang (vers 1820) de les forcer à remplacer la jupe par le pantalon annamite.

Elles n'ont pas les yeux bridés; le nez est droit, le buste bien fait. Elles portent une robe verte, échancrée sur le devant. Leur type est bien supérieur à celui des Annamites, et on reconnaît en elles une souche aryenne. Une nation n'est pas irrévocablement perdue tant que la femme occupe au foyer une place prépondérante. « Les monuments Kiams, dit M. Aymonier, indiquent du goût et une civilisation identique à celle des Khmers. » Les Kiams étaient en rapports fréquents avec ce peuple, comme avec les Malais, les Annamites et les Chinois.

L'alphabet est originaire de l'Inde du Sud et date de plus de
1.500 ans. Il est dérivé du sanscrit, la langue savante de l'Inde
du Sud.

Les inscriptions de leurs monuments datent du III° au IX° siècle
de notre ère. Les plus anciennes sont en vers sanscrits, et celles
qui sont postérieures au IX° siècle sont en prose et en vers.

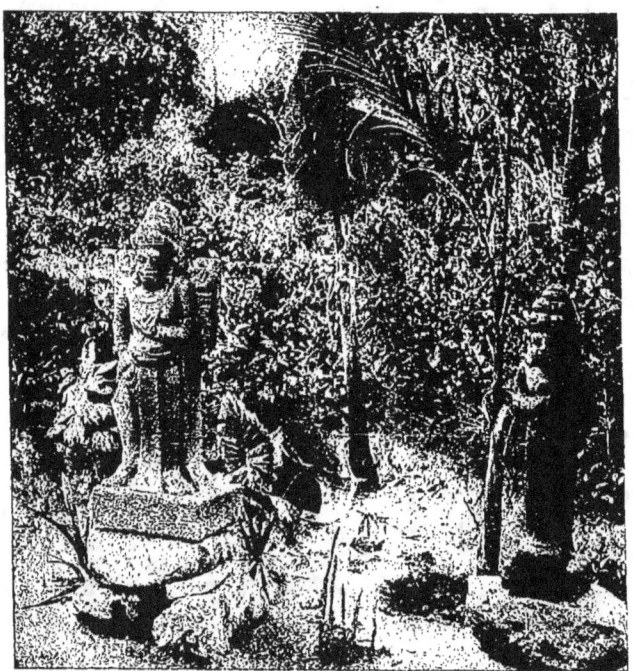

Statues de Brahma et de ses disciples.
Palais kiam de Kuongmy, province de Tourane (Annam).

Ces inscriptions perpétuent la mémoire et font l'éloge des rois,
des princes, des princesses et des particuliers qui ont élevé ces
monuments. Elles établissent que ces temples étaient dédiés à
Civa et son épouse Uma (ou Parvati); chez les Kiams, le civaïsme
dominait, en même temps que le culte de Vishnou. Tous deux se
trouvent souvent réunis en un seul corps mâle dont chaque moitié
porte des attributs différents. Laksmy, femme de Vishnou, y figure

aussi. Elle a quatre bras et porte dans sa coiffure l'image du dieu son époux.

Les monuments kiams, en dehors des ruines de citadelles, sont des tours carrées rectangulaires ou octogonales. Elles sont ordinairement trois ensemble, distantes à peine de 3 ou 4 mètres, symbolisant, croit-on la trinité brahmanique. Elles sont situées le plus souvent sur des hauteurs, à l'entrée des vallées et en vue les

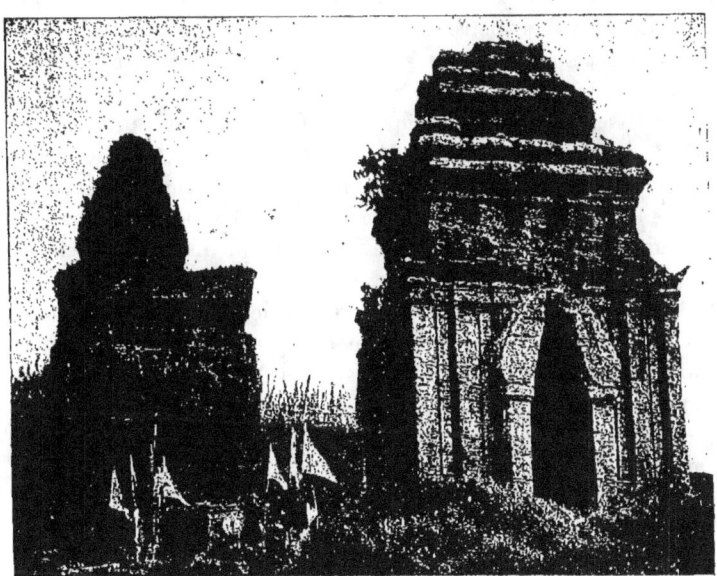

Les Tours d'argent, tours kiams du III^e au XII^e siècle, à Tháp Bangit, dans le Binh-dinh.

unes des autres, de sorte qu'on a pu les faire servir à la défense du pays, pour signaler l'approche des ennemis par des signaux visibles de jour et de nuit. Nous y avons dans le même but installé des télégraphes optiques en 1886-87, lors de l'insurrection annamite. Les tours ont les unes 20 mètres et les autres 25 mètres de haut, mais elles n'ont pas plus de 6 mètres sur 4 mètres de côté. La plupart n'ont qu'une seule porte, encadrée dans des monolithes de plus d'un mètre de large sur 2 m. 50 de hauteur. Le

peuple n'entrait donc pas dans ces monuments, aux murailles épaisses et massives et aux voûtes en pointe.

Les édifices sont à la fois en granit, en grès et en briques ; le gros œuvre est en briques et les blocs de grès forment un revêtement extérieur. On ignore encore d'où proviennent ces matériaux, comment ils ont pu être amenés et surtout comment on a pu les élever à une hauteur de près de 25 mètres. On retrouve des cubes de pierre de plus de 2,000 kilos. Près de Binh-Dinh gisent abandonnés une vingtaine de monolithes de grès d'environ 6 mètres de long sur près d'un mètre carré de base. Jamais les Annamites ne seraient capables de remuer et de mettre en œuvre ces blocs de 6.000 à 12.000 kilos.

Les frises, moulées en briques, ne présentent aucune solution de continuité, on a été amené à penser que la construction et l'ornementation ont été faites d'abord avec des briques non cuites et que la cuisson a eu lieu ensuite au moyen d'un immense brasier, entourant l'édifice de la base au sommet, méthode facile à employer dans ce pays de vastes forêts.

Cet ensemble de monuments nous permet de résumer nos idées sur leur construction et de reconnaître que leur principe architectural est uniforme et général : c'est celui du monolithe, taillé avec une admirable précision.

Mais, si les plans des architectes sont partout à peu près les mêmes, l'ornementation et la décoration artistiques varient à l'infini. Elles sont d'une grande richesse, d'une grande harmonie, et prouvent une science spéciale des jeux de lumière et du contraste des reliefs.

Cette ornementation est empruntée aux personnifications et aux attributs de la religion brahmanique, à l'hindouïsme et à la flore locale.

Dans les monuments khmers, nous voyons un double soubassement formé de terrasses superposées, comme aux esplanades des sacrifices annamites ; sur ce soubassement, des nefs ou galeries sont disposées en croix, et à leur intersection se dresse une tour à huit étages. Dans les constructions kiams, pas de terrasses, ni de nefs ou constructions latérales, mais seulement des tours juxtaposées trois par trois en l'honneur de la trinité brahmanique.

Les soubassements, les chapiteaux, les corniches, les linteaux, offrent une série de guirlandes de fleurs, des lotus principalement,

des théories de bayadères ou de femmes en prière, des lions, des éléphants; des serpents nagas déroulent tout autour leurs replis écaillés. Aux angles se détachent les *kruts* ou *garoudas* faisant saillie. Celui du milieu est le plus gros et la série va en diminuant, sur chaque face, ce qui produit un effet original et puissant.

Certains monuments, ceux par exemple, de Trakéu, dans l'ouest de Tourane, étaient précédés de larges escaliers et de péristyles dont les rampes étaient garnies de statues et d'animaux divers : sphynx, éléphants, bœufs, lions à crinière, etc.

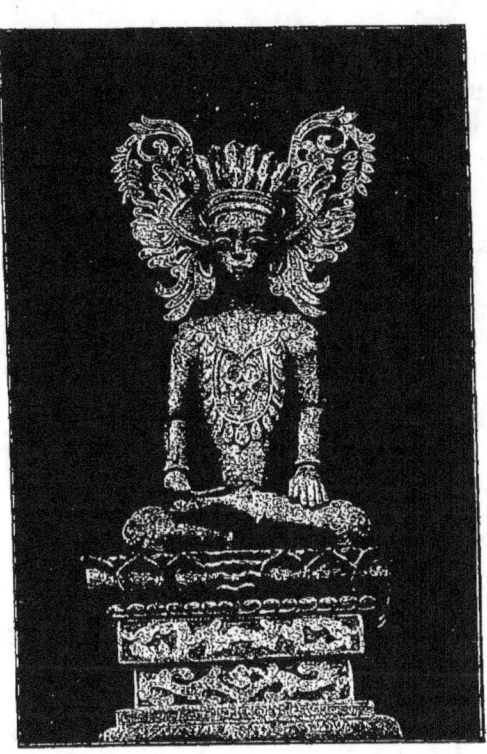

Boudha laotien de Muong-Yong (Haut-Mékong).

Les linteaux de portes et les tympans de frontons sont toujours en ogive. Ils renferment, dans des cadres sculptés dans un seul bloc, Vishnou et les yaks, moitié démons et moitié anges, qui lutinent les femmes ou les singes anthropoïdes formant l'armée du dieu Hanuman, singe lui-même, qui représente les sauvages, les autochtones vaincus par les aryens.

Puis paraissent Civa entouré de serpents nagas et Uma ou Parvati son épouse, enfin Brahma assis sur un calice de lotus. Son visage est placide et majestueux. Il semble planer sur la terre, sur les dieux secondaires, les démons, les serpents, les singes, les humains, sur tout l'univers.

Les voûtes sont tantôt ogivales, tantôt cylindriques. Huit bandes doubles de pierre en saillie forment les étages. Au milieu de chacune un roi porte le sceptre ou l'épée.

Au sommet s'épanouit un énorme calice de lotus. Tel est le plan général de ces édifices et de leur ornementation ; on jugera sans doute que ces conceptions si anciennes de l'architecture kiam ne sont pas sans mérite.

Nous avons fait remarquer qu'il y avait là quelque analogie avec l'art occidental au moyen-âge. Ainsi, outre les diables, les serpents nagas qui entourent Civa sont les ennemis des hommes. Ils résident à la base du mont Mérou qui supporte l'univers. N'est-il pas curieux de retrouver dans la plupart des théogonies, dès l'origine, le serpent comme l'ennemi du genre humain, et comme obéissant à une divinité supérieure ?

Dans les environs des monuments kiams, des statues enfouies et brûlées ont été retrouvées. Les personnages qu'elles représentent ou symbolisent ont le type aryen très pur. La chevelure, la barbe, la coiffure, rappellent les types d'Assyrie, de Perse et même d'Egypte. Il y aurait, sous ce rapport, au moyen des éléments réunis au musée Guimet et au Louvre, une étude comparée très instructive à tenter.

Plusieurs personnages, guerriers ou religieux, tiennent à la main un chapelet. N'est-il pas étrange de retrouver en leurs mains, à une époque aussi reculée, le chapelet qu'ils égrènent en méditant, comme le font les Chinois, les Annamites, les musulmans, les bonzes bouddhistes, et les chrétiens, parmi tant d'autres et si nombreux attributs adoptés par tous ces cultes si divers au fond et si rapprochés dans les formes ?

Il est dommage que ces monuments soient aujourd'hui à l'état de ruines. Leur construction devait leur assurer longue durée. Mais les conquérants annamites s'empressèrent de desceller et d'enlever les blocs sculptés pour en faire des socles de colonnes pour leurs magasins à riz et leurs citadelles. De plus, ils ont coupé le nez, les oreilles, le ventre, et souvent la tête des statues, et mutilé les bas-reliefs. La végétation tropicale, les banians surtout, (ficus indica) achèvent l'œuvre de destruction commencée par des barbares ignorants et jaloux.

Maintes fois déjà, les sociétés savantes de France, les amis des arts ont demandé que des mesures fussent prises pour la préservation de ces vestiges d'un grand passé historique.

Paul Bert avait bien compris que, puisque notre protectorat est établi sur ces territoires où ont autrefois régné les rois Kiams, il y avait un multiple intérêt à conserver et étudier les traces de civilisation laissées par ce peuple.

Les recherches poursuivies au Musée Guimet et au Louvre ont à la fois leur origine et leur complément dans l'étude sur place des monuments qui nous révèlent l'art, l'histoire, les religions, les transformations des peuples auxquels nous avons succédé dans le pays. C'est une tâche dont la France a toujours revendiqué l'honneur.

Notre protectorat ne s'étend pas, quant à présent, jusqu'aux monuments d'Angkor, construits en territoire cambodgien par les ancêtres des Cambodgiens actuels, mais du moins notre protection éclairée doit-elle être effective pour la sauvegarde de ces grandioses œuvres d'art.

Ces temples sont un but de pèlerinage. Ils sont surtout l'objet de la vénération de millions de bouddhistes. Leurs possesseurs bénéficient par suite d'une grande influence morale sur les peuples qui suivent les religions de Brahma et de Bouddha.

Les admirables travaux de Lagrée, Garnier, Delaporte, Fournereau, et de tant d'autres, ont fait connaître ces merveilles; mais leurs réclamations en vue de leur préservation par les soins de la France n'ont pas encore été suivies d'effet. Il serait utile de reconstituer le Comité que Paul Bert avait fondé pour « l'étude et la conservation des monuments historiques et artistiques de l'Indo-Chine française ».

On objectera que ces monuments ne sont pas situés dans les territoires du protectorat; mais ils sont à notre frontière, mis à notre portée par des services de paquebots français, et une convention peut facilement intervenir à cet effet, en attendant mieux.

Passons maintenant à l'étude des monuments annamites. Des édifices modernes, des temples surtout, couvrent tout le pays. Leurs toitures sont surbaissées, écrasées. Le jour n'y pénètre pas. Ils sont supportés par des colonnes massives en bois dur, sur lesquelles reposent des arbalétriers à têtes sculptées.

Ce qu'il faut appeler *œuvres d'art*, ce ne sont pas les bâtiments eux-mêmes, mais leur ensemble, les escaliers, les avenues qui les précèdent, les quinconces qui les entourent.

L'art annamite est terre à terre; il est matériel et lourd. On peut dire que c'est l'image d'un peuple qui a subi une oppression séculaire, et dont le culte national et laïque, obligatoire pou tous, est le culte des ancêtres. Pas de conception grandiose et hardie. Les édifices ressemblent à des tombeaux. Au lieu de s'élever vers le ciel, c'est vers la terre qu'ils s'inclinent, et c'est dans

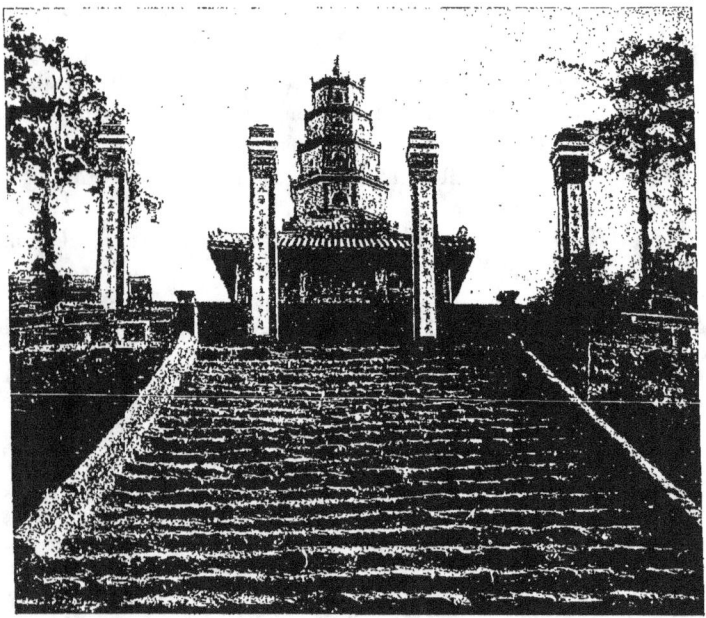

La tour de Confucius, à Hué.

les monuments funèbres que cet art spécial se révèle, à l'abri des profanations des vivants. Les spécimens les plus remarquables se voient dans les environs de Hué, la capitale; nous allons en décrire quelques-uns.

Tour de Confucius. — En s'y rendant, on voit de loin surgir cette tour à l'angle du fleuve et d'un bras du canal. Elle est à sept étages. Un large péristyle et des escaliers étagés bordés de pilastres

carrés conduisent du fleuve à la tour; cette situation fait heureusement ressortir l'ensemble des bâtiments qui précèdent la tour.

Esplanade des sacrifices. — Sur l'autre rive, de très belles routes carrossables, construites par les soins des représentants de la France en Annam, accèdent à l'Esplanade des sacrifices : c'est une grande enceinte carrée, plantée de quinconces de pins séculaires. Au centre, deux terrasses carrées, à balustrades ajourées, supportent une troisième terrasse ronde. C'est l'aire des grands sacrifices. Sur les quatre côtés s'appuient des escaliers orientés suivant les points cardinaux. On est frappé de l'aspect imposant de ces constructions. Les cérémonies que le roi y accomplit tous les trois ans sont dignes de la majesté royale, et comportent toute la pompe asiatique. Tous les mandarins sont présents en habits de cour. A la lueur des torches et des cires, ils gravissent les escaliers, entourés de porteurs de bannières et d'insignes, au bruit de gongs et des tam-tam. Au signal donné par les maîtres des cérémonies, tous se prosternent cinq fois avec ensemble au son d'une mélopée religieuse. C'est, surtout la nuit, un spectacle solennel et grandiose.

Nécropoles royales. — Les véritables monuments annamites sont les nécropoles royales. Chaque souverain fait de son vivant construire la sienne, et elle est d'autant plus importante que le constructeur a régné plus longtemps. Les rois en sont donc à la fois les architectes, les régisseurs, les occupants.

Construction. — Par leurs ordres et sous leur direction, une armée de plusieurs milliers de travailleurs de tous les métiers se rendent sur l'emplacement choisi. Pendant de longues années, on approprie le terrain, on élève des terrasses, on plante des jardins, on dalle des avenues, on creuse des bassins, on y amène l'eau et on assure l'écoulement des pluies. On dresse des enceintes, on construit les bâtiments, les portiques, les ponts, le caveau. Il semble que le souverain ne désire vivre que pour mieux préparer sa tombe.

L'ensemble d'une nécropole comprend l'enceinte, avec une ou plusieurs entrées monumentales à trois ouvertures cintrées, à triple dôme, conduisant à une vaste cour dallée, analogue comme

disposition à l'entrée du palais de Versailles. De chaque côté sont rangées les statues de pierre, en grandeur naturelle, des ministres et grands mandarins, les civils d'abord, la règle d'ivoire à la main comme les anciens sénateurs de Rome; puis, les militaires, l'épée au côté; les chevaux du roi, ses deux éléphants de guerre,

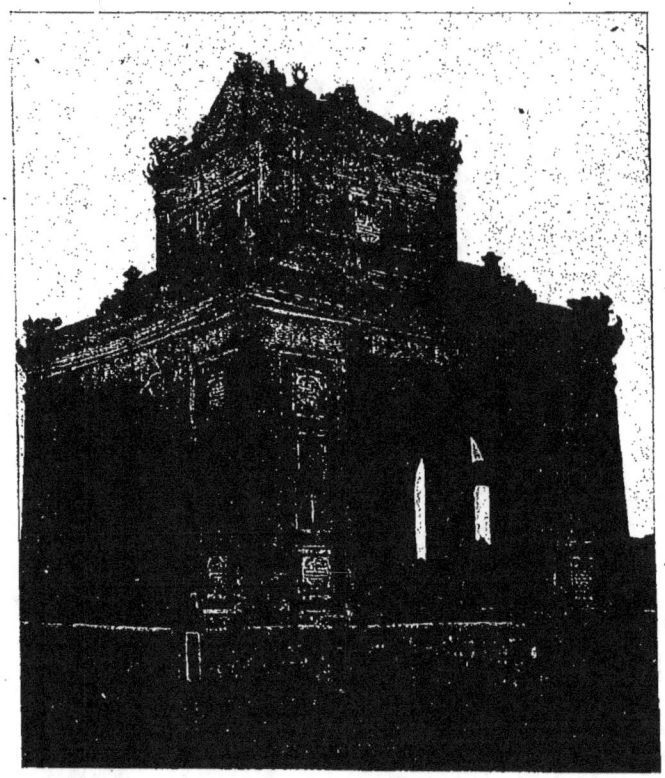

Nécropole du roi Tu-duc, pavillon de la stèle, à Hué.

taillés d'un seul bloc, et sur leur piédestal; les deux grands dragons dorés à cinq griffes, symboles de la dynastie, gardent la première terrasse. Des serpents de pierre à dos écaillé hérissent de leurs crêtes les rampes des escaliers, divisés en trois compartiments, et flanqués de hauts pylônes.

La première partie d'une nécropole est le dôme à étage qui abrite

la stèle, la tablette royale. C'est un énorme monolithe, en grès du nord de l'Annam, taillé, gravé et sculpté, extrait de carrières distantes de 350 kilomètres. Le travail de l'extraction et le transport exigent plusieurs années.

Le tombeau lui-même est placé dans un caveau, au fond de la nécropole. Il est entouré de murs, fermé par une porte de bronze et précédé de portiques en bronze. Ces portiques sont constitués par des colonnes autour desquelles s'enroulent des dragons et que surmontent des plaquettes en porcelaine aux couleurs impériales, qui sont le jaune, comme en Russie. La porte ne s'ouvre qu'une fois par an, devant le roi régnant seul. C'est par une marque de haute courtoisie qu'en 1892 le gouverneur général et le résident supérieur furent admis à entrer avec le roi dans le tombeau de l'empereur Gia-Long.

Le tombeau constitue la troisième partie de la nécropole ; la seconde est le palais mortuaire, la maison funèbre, destinée aux mânes du défunt. Des stores peints en garnissent les entrées, flanquées d'énormes pylones carrés.

On y pénètre par trois portes dorées et laquées, ornées de dragons. On ne s'y dirige qu'à l'aide d'une lumière ; il y règne une obscurité et un silence funèbres ; on dirait qu'on y attend le réveil d'une ombre royale, dont on craint de troubler le sommeil, et qu'on évoque à certaines dates, à grands coups de tam-tam, de gongs et de pétards.

Le palais se compose de plusieurs salles soutenues par des colonnes laquées rouge et or, comme les boiseries, les chevrons sculptés et les tables. Le sol est en carreaux vernissés. Au milieu des appartements sont suspendus des lustres et des lanternes.

Des guéridons, devant chaque colonne, supportent des corbeilles en émail, en cristal ou en or, contenant les fleurs d'or que les peuples tributaires apportaient autrefois du Laos comme hommage triennal.

Des bronzes anciens se mélangent dans une banale et même triviale promiscuité avec des tableaux chinois, des lithographies, des enluminures et des ustensiles de toute sorte.

Au centre de la première travée, l'autel ordinaire est garni de brûle-parfums, de chandeliers, de vases de fleurs. La lampe et les bâtonnets d'encens y brûlent sans cesse. La table à manger, le vestiaire, les objets pour le thé, pour écrire et sceller des ordres, restent à la disposition des mânes du défunt.

En arrière s'ouvrent les portes ajourées d'une alcôve dans laquelle se dresse le lit royal, entouré de tentures jaunes.

Dans les jardins et les bosquets, de superbes vases de porcelaine bleue servent de jardinières. Des maisons de bain bordent les étangs. Des pirogues attendent le caprice du maître, et dans les bâtiments annexes ses anciennes femmes sont prêtes à venir le servir.

Les veuves des rois Kiams devaient s'immoler sur le bûcher de leur époux; les veuves des rois d'Annam sont enfermées à perpétuité dans la nécropole de leur auguste souverain et en deviennent les gardiennes. Elles sont condamnées à rester inconsolables et inconsolées. Si l'on songe que les rois d'Annam prennent des femmes très jeunes et meurent trop souvent dans des circons-

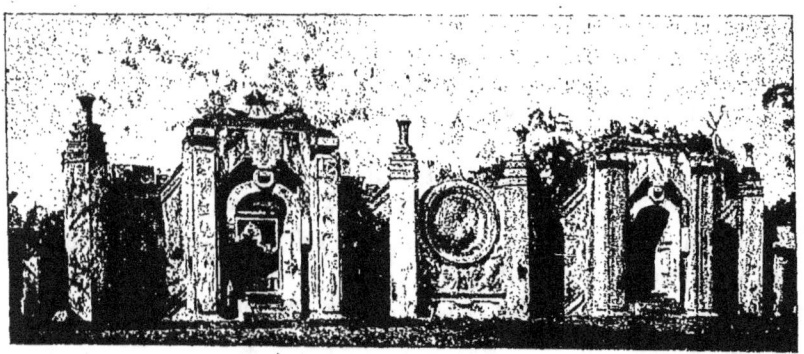

Portiques de Cam Ha à Fai fo.

tances prématurées ou tragiques, on trouvera peu enviable le sort de ces royales épouses. L'une des femmes du roi Minh-Mong est ainsi cloîtrée depuis 58 ans.

On ne saurait s'empêcher de remarquer le contraste entre les caveaux glacés de nos panthéons et les trianons verdoyants que se réservent les rois d'Annam. Leurs dépouilles entrent à leur mort dans de véritables Champs-Elysées, préparés par leurs propres soins, embellis par un soleil éclatant, une végétation luxuriante, des bassins d'eau vive, des palais où ils sont supposés retrouver avec leurs femmes, leurs serviteurs, tous les objets qui leur étaient familiers pendant la vie. Il en est ainsi pour l'empereur Gia-Long, pour son fils qui vint à Versailles en 1787, les

membres de sa famille, pour les rois Minh Mang, Thieû-tri, Tuduc, Dong Khanh, Kien Phuoc.

L'ensemble de chaque nécropole royale mérite réellement le nom de monument et doit être considéré comme une œuvre d'ensemble de l'art national.

En Annam, les édifices sont, comme chez nous, communaux, ou provinciaux, ou impériaux. Mais, en outre, ils ont tous, excepté les temples de la littérature, un caractère à la fois national et religieux. Pour comprendre cette affectation générale des monuments publics, il faut se rendre compte qu'en Annam il y a un culte officiel, une religion d'Etat qui est le culte des esprits du ciel et de la terre, de l'esprit de la dynastie, émanée du ciel, et un culte national, général, celui des ancêtres.

Ces divers cultes n'ont pas de prêtres. Les bonzes sont des religieux qui n'opèrent que pour leur propre personne, mais ne s'occupent pas du salut des autres, et n'exercent pas de sacerdoce.

Le pontife suprême est l'Empereur, parce qu'il est le fils du Ciel, dont il a reçu le mandat et avec lequel il doit rester seul en communication, comme un mandataire avec son mandant, d'autant plus qu'il est en même temps père et mère de son peuple.

Les grands sacrifices aux Esprits du Ciel et de la Terre sont prescrits par un ordre royal et un avis du ministère des cultes. Les devoirs religieux des fonctionnaires civils et militaires sont très rigoureux. Lors des grands sacrifices, ils doivent, sous peine de retenue d'un mois de solde, s'abstenir pendant trois jours de tout festin, de musique, de fréquenter la maison d'un malade ou d'un mort, de manger des oignons, de visiter aucune femme. On les oblige à passer la nuit dans la salle d'audience en présence des gardiens. Ils ne sont pas astreints à ces pratiques rigoureuses pour les sacrifices moyens, parmi lesquels on compte les sacrifices aux drapeaux ou bannières; chaque drapeau porte le nom d'un des génies protecteurs de l'Etat et de la dynastie.

De même, chez nous, plusieurs régiments célèbrent la fête de leur drapeau. Le génie dont il porte le nom est unique, c'est celui de la France. La religion de la Patrie, c'est notre autel laraire; c'est notre culte des ancêtres.

Les lois annamites interdisent aux femmes de fréquenter les pagodes. Ces réunions, dit le législateur, peuvent être pour elles un sujet de scandale. En outre, plus explicite qu'un ancien

concile, « les femmes, dit le code, ne connaissent pas les choses. »

Outre le ciel, les Annamites admettent dix enfers à la tête de chacun desquels est un juge avec greffier et secrétaires.

On peut choisir l'enfer du feu, ou de la glace, l'enfer des scies où les coupables sont coupés en deux entre deux planches. Les sept péchés capitaux sont punis de la peine du talion. Sur l'esprit de ces gens naïfs, la crainte des scieurs de long et des diables cornus exerce un effet salutaire.

Au fond des maisons communes, des mairies, se dresse toujours l'autel du génie de la commune. Mais ce qui vaut mieux, c'est que, dans les dépendances, il y a un asile pour les voyageurs, les gens sans ressources, où ils peuvent s'abriter du soleil ou se reposer la nuit. Nous n'avons encore créé rien de semblable, alors que chez nous l'hiver est si rude aux malheureux.

Les étudiants ont un patron qu'on nomme Van Xuong. Son esprit plane dans la constellation de la Grande Ourse. Il a un temple à Hanoï. On l'invoque pour obtenir l'inspiration littéraire et le succès aux examens.

Quand les génies sont supposés avoir rendu des services méritoires, le roi, mandataire du Ciel, leur délivre de nouveaux titres avec brevets. Les génies annamites qui avaient figuré à l'Exposition de Paris, en 1889, n'y ont pas obtenu de diplômes parce qu'un jury mal avisé n'a pas su comment les classer. A leur retour en Annam, les bonzes et les sculpteurs annamites cherchèrent à expliquer cette omission. Ils prétendirent que les Français avaient redouté que ces génies, devenant trop puissants, ne fissent concurrence aux leurs.

Les pagodes du tigre si cruel et du dauphin si utile sont en vénération parmi les populations des régions forestières ou côtières. Elles voient dans le dauphin un auxiliaire pour la pêche au filet et, comme les Grecs, elles lui en savent gré.

Comparons maintenant les idées religieuses des Annamites et des Khmers et nous en déduirons la différence dans leurs modes d'architecture. On sait que, dans la vie nationale de ces deux peuples, les actes officiels ou publics s'accomplissent comme les actes religieux dans un temple, une pagode, un palais consacré. De là l'importance qu'on attache à ces bâtiments sacrés dans les relations sociales, au Cambodge comme en Annam.

Mais, dans ce dernier pays, les croyances générales, les pra-

tiques religieuses, se résument dans le culte des ancêtres. Le corps est enterré, mais l'âme plane autour des tombes, et elle est satisfaite des offrandes matérielles de riz, vin, encens, ustensiles divers, qu'on apporte à son intention. C'est rabaisser les idées vers la terre, vers la tombe, vers la matière. Les vivants ont peu de profit moral à en retirer.

La Kiam et le Khmer se faisaient incinérer. Ils croient à l'existence de cieux et de séjours de félicité où les jouissances sont matérielles d'abord, et de plus en plus grandes, mais où les bienheureux s'immatérialisent ensuite de plus en plus. On commence par le paradis de Mahomet pour dépasser le septième ciel dont parlent les Ecritures. Cette progression vers « l'auguste perfection », vers un spiritualisme parfait, élevait l'idéal du Khmer et du Kiam et lui ont fait apprécier les splendeurs de l'art et les beautés de la forme en vue des splendeurs des cieux, et des mondes supérieurs et immatériels.

C'est ce mysticisme qui poussait à peu près à la même époque les peuples de l'Extrême-Orient à construire les temples d'Angkor et les tours kiams, et les peuples de l'Occident à édifier ces admirables églises gothiques, berceaux de l'art moderne.

Pour être complet, il faudrait passer en revue toutes les industries artistiques annamites ou plutôt tonkinoises.

On a pu dire avec raison que les Annamites ne sont qu'imitateurs et ne connaissent ni les innovations ni la variété. Leur talent d'imitation est en effet remarquable ; mais, en outre, les ouvriers d'art annamites, à quelque industrie qu'ils appartiennent, dessinent tous leurs modèles. Ce sont des artisans de race, c'est-à-dire par héritage de famille, des professionnels par tradition. Ils sont initiés au métier par leur père, mais les fils peuvent progresser sous notre direction. Ils se livrent déjà d'eux-mêmes à toutes sortes d'essais que nous a révélés l'Exposition de 1900.

Leur œuvre principale en bronze, c'est le grand Bouddha de Hanoï, le Tran-Vu. Il fut fondu par un Annamite en 1680 et on employa 4.000 kilos de bronze pour la fonte. On fabrique maintenant de beaux brûle-parfums, surtout à Nam-dinh. Ils sont très recherchés.

La province de Son-tay a de belles qualités de laques et de bons laqueurs. On y trouve des tables, des coffrets, des bibliothèques aussi finement laquées que celles du Japon.

Les broderies sur soie, satin, velours, faites au petit point, sont plus recherchées que celles sur drap. Ce sont surtout les hommes qui se livrent à ce travail, rival heureux de celui du Japon.

Les soieries brochées et surtout les crépons sont une spécialité de l'Annam, du Binh-dinh principalement. La qualité du crépon y est très appréciée.

Les vêtements de cérémonie et robes de cour sont taillés sur des modèles prescrits par les lois somptuaires. Ces façons sont obligatoires pour tout Annamite, suivant son rang et ses titres.

Les ivoires travaillés à Hué ont un cachet particulier qui les distingue du style chinois.

Les meubles, tables, plateaux, coffrets en bois avec incrustations de nacre, d'ancienne fabrication, sont rares. La fabrication récente n'a pas le même mérite, ni la même solidité du bois et de la nacre. La variété est grande dans ce genre d'objets.

L'industrie du papier, outre la fabrication du papier, comprend l'imagerie, les éventails, les lanternes, etc. C'est toute une série de travaux qui tendent à se développer et à laquelle les indications des Européens ouvrent une voie nouvelle.

Les sculptures sur bois comptent beaucoup d'habiles praticiens. Les meubles, les panneaux, les arbalétriers pour pagodes sont mal finis; mais les meubles anciens, les bahuts en bois de fer ou de jacquier, sont fort bien fouillés. La sculpture est l'art où l'Annamite excelle.

Les bijoux d'or et d'argent sont fabriqués sur des modèles uniformes. On préfère donner à l'or une teinte vermillon au moyen de la racine du curcuma et de l'alun.

Les émaux de Hué sont un art perdu dont les rares spécimens excitent l'intérêt. On y fabriquait des aiguières sur des modèles venant du Yunnan et rappelant le style indou. Peut-être ces modèles avaient-ils été fournis par les musulmans du sud de la Chine. Il serait désirable que cette industrie pût être ressuscitée dans la capitale de l'Annam.

D'après l'exposé qui précède, il y a donc un art annamite, et il n'est autre qu'un dérivé de l'art chinois. Les œuvres qu'il a produites constituent surtout un art décoratif colonial, c'est-à-dire un art aussi utile en Europe qu'en Annam. On sait, en effet, que le peuple chinois n'a pas construit de monuments bien remarquables, qu'il est resté stationnaire et qu'il se borne aujourd'hui à la reproduction invariable d'anciens modèles.

En Annam, les palais, les temples et autres édifices ne diffèrent des riches habitations particulières que par leurs proportions plus vastes et surtout par leur ornementation. Mais il faut remarquer que nous sommes en présence sur le même territoire de deux procédés d'architecture qui caractérisent deux aspects de la civilisation de l'Indo-Chine, pays de transition et de mélange de races si diverses. D'une part, en effet, l'art kiam tire son origine de l'art indou, et l'art annamite est une imitation de l'art chinois.

D'une part, nous voyons les monuments d'un peuple fier se disant *libre*, de race *thai*, les Khmer, les Kiam, les Pouthai, les Laotiens; d'autre part ceux d'un peuple servile et opprimé.

D'un côté, l'élévation des idées, de hautes conceptions dans l'exécution des monuments; de l'autre, l'étroitesse de vues, un esprit matériel, rapportant tout à la terre et non au ciel, escomptant ici-bas des jouissances d'outre tombe.

Chez les uns, le culte de la forme et de la femme; chez les autres, l'exclusion des femmes qui ne doivent pas prendre part aux fêtes des pagodes.

Ici, des figures féminines de saintes en prière, de bayadères, de déesses et le linga créateur.

Là, d'autres personnages féminins au fond des pagodes immobiles et délaissés.

Qu'on ne dise pas que l'inspiration est étrangère à l'art; sans elle, il n'y a plus d'art.

En voici les preuves:

Un lettré annamite voyant les tours d'ivoire des Kiams les décrit en vers comme il suit:

« Ces monuments anciens sont faits pour durer longtemps. Ils sont solides et couvrent un grand espace. Leur origine est inconnue. »

Et c'est tout... Il ne célèbre que la beauté matérielle des monuments.

Ecoutons au contraire une description des merveilles d'Angkor:

« Celui qui contemple ces monuments se reporte à l'auguste perfection. Il adore avec extase les statues du maître qu'il n'a pu contempler vivant, et il s'inspire de la vue de ces monuments pour diriger ses aspirations vers le bien, la science, la pureté, la charité et l'éloquence. Les statues des personnages entourant Çiva lui font admirer avec eux la splendeur de cette lumière des

trois mondes, et lui demander victoire, puissance et vie ! » (1).

Suivons un moment encore notre cicérone en contemplation devant les statues des déesses, des bayadères et des femmes entourant Civa et Vishnou : « Les figures de ces femmes, dit-il, sont admirables. Leur corps souple et arrondi est doué de toutes les perfections connues. Leur tête est couronnée de fleurs. Les unes ont la chevelure nouée, les autres l'ont coupée. (2) Leur taille est ronde, svelte et gracieuse. Leur seins fermes et ronds sont semblables à la fleur du lotus. Les unes tiennent des fleurs célestes avec leur tige ; d'autres se regardent mutuellement en s'inclinant ou se saisissent les épaules en se disputant les tiges des

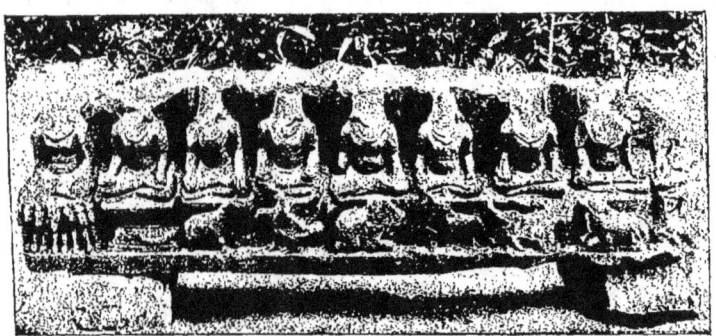

Plein-relief des neuf femmes et des animaux, monuments kiams de Trakéu (Annam).

fleurs. D'autres sourient gaiement comme si elles étaient livrées à une causerie agréable. On croirait les voir faire un aveu doux et voilé, puis baisser la tête, partagées entre l'amour et la pudeur. Couvertes de bracelets, de colliers, d'anneaux, elles s'inclinent, se tournent, se renversent, souriantes, flexibles et ondoyantes.

Dans la fleur de la jeunesse, on ne peut les regarder sans amour. L'œil ne se fatigue pas, l'âme est réjouie, le cœur n'est jamais rassasié. Lorsqu'on les a contemplées, l'esprit plein d'elles ne peut se résoudre à les quitter. Ce ne sont plus des statues sculptées par la main des hommes, ce sont des femmes vivantes,

(1) Traduction Aymonier.
(2) Les premières sont des filles, les secondes sont des femmes, suivant les usages actuels du Cambodge.

belles et agréables. Le doute saisit et l'émotion paralyse !! » Vous diriez certainement que ceci fut écrit par Théophile Gautier, et qu'il n'a jamais mieux célébré la forme, le culte de la femme. C'est le khmer Pang, un cambodgien de l'antiquité, qui s'enflamme, comme Pygmalion, à la vue de ces œuvres artistiques. Quel contraste entre le lettré annamite et le lettré khmer ! Le premier est matérialiste et le second est un artiste.

Le prince Henri d'Orléans signale dans son remarquable ouvrage le rôle de la femme dans la société laotienne, les cours d'amour, l'influence reconnue de la femme. C'est un indice que le sentiment du beau n'est pas éteint et que l'appréciation du khmer Pang est aussi celle de ses congénères d'aujourd'hui.

Notre appréciation à nous, l'opinion de tous ceux qui ont vu ces monuments, n'est pas au dessous de l'enthousiasme des artistes khmers. A Paris, en 1900, au Trocadéro, il a suffi d'une imitation bien imparfaite et bien peu exacte pour éveiller le même sentiment dans l'esprit de tous les visiteurs.

Depuis quelques années, on s'est engoué en Europe de l'art décoratif des Chinois ; puis est venu le goût des œuvres japonaises, bien supérieures d'exécution et autrement variées dans leurs délicates manifestations.

On a paru ignorer jusqu'ici que dans nos possessions indochinoises l'art ancien et moderne était représenté par des vestiges de monuments remarquables, par des ouvrages modernes, pittoresques et imposants dans leur ensemble, et par des industries artistiques susceptibles de perfectionnement.

C'est ce qu'ont si bien compris le regretté Paul Bert, en organisant une *Exposition* à Hanoï, en créant un *comité d'études* industrielles, agricoles et artistiques, et M. Doumer, en s'occupant de l'étude de la conservation des monuments, en faisant venir du Japon pour les ouvriers d'art annamites les livres d'enseignement du dessin, de la peinture, de la fonte du bronze, etc. Nous avons vu que les Japonais avaient initié les Annamites à l'art des émaux, vers 1720. Le roi Dong-Khanh n'a pas assez vécu pour faire revivre cet art perdu. La mort prématurée de Paul Bert a également interrompu ses projets de donner à l'art local les moyens de se retremper, de se perfectionner, de se développer.

Il est à désirer qu'en France, où tout ce qui est exotique est recherché, on s'attache un peu plus aux choses d'art émanant de

sujets ou protégés français, des pays où flotte notre pavillon. Nous avons le devoir, au lieu de laisser tomber ces arts indigènes, de les ranimer, de les aider de nos connaissances et de nos moyens, de leur faire reprendre leur cachet spécial.

C'est dans ce but que nous voudrions voir se développer à Paris, comme à Londres, à Amsterdam, à Anvers, à Berlin, l'organisation des musées d'art colonial pour lesquels le département de l'Instruction publique et des Beaux-Arts a montré déjà une si généreuse initiative. Nous apprendrions ainsi à mieux connaître et apprécier nos propres richesses et à encourager les producteurs et les artistes indigènes. Nous trouverions dans cette noble tâche plus de satisfactions qu'en demandant aux pays étrangers ce que nous pourrions nous procurer chez nous. La France métropolitaine et la France d'outre-mer en recueilleraient des avantages multiples par le développement et la prospérité de cet art colonial qui n'est pas autre chose qu'une branche de l'art national.

<div style="text-align:right">
Ch. Lemire

Ancien résident de 1^{re} classe en Indo-Chine.
</div>

OUVRAGES DE CH. LEMIRE

INDO-CHINE

L'Indo-Chine Française (Cochinchine, Annam, Tonkin, Cambodge). Avec deux cartes, plans, illustrations d'après nature, 5e édition. A. Challamel, éditeur, 17, rue Jacob.................. 6 »

La Cochinchine et le Cambodge, avec l'itinéraire de Paris en Indo-Chine et 4 cartes, 7e édition, même éditeur.................. 4 »

Exposé des relations du Cambodge avec l'Annam, le Siam et la France. Une carte.................. 2 50

Les frontières de l'Annam-Tonkin avec le Siam et la Birmanie (épuisé).

Le Laos annamite (Régions d'Ailao et du Tran-Ninh) avec 3 cart., et une phototypie, Germain et Grassin éditeurs, Angers, Challamel, Paris 3 »

Les monuments anciens des Kiams, avec illustrations. Tour du monde. Hachette, Paris.

Les cinq pays de l'Indo-Chine et le Siam avec 4 cartes et 24 gravures (1900).................. 2 »

Les Arts et les Cultes anciens et modernes en Indo-Chine avec 10 phototypies et une carte, 1901, Challamel, éditeur.......... 1 »

OCÉANIE

La colonisation française en Nouvelle-Calédonie et dépendances, avec itinéraires de France à Nouméa, 6 cartes en couleurs, plans, gravures, autographie, illustrations de Benett, publié par ordre du Ministère des Colonies. Challamel, éditeur.................. 20 »

Voyage à pied en Nouvelle-Calédonie et description des Nouvelles-Hébrides avec 2 cartes et 14 illustrations d'après nature. 4e édition, même éditeur.................. 6 »

Guide-Agenda de France en Australie, en Nouvelle-Calédonie par la voie de Marseille, Suez et la Réunion, avec 2 cartes, même éditeur.... 3 »

Guide-Agenda de France en Nouvelle-Calédonie et à Taïti par la voie des deux Caps, avec 2 cartes.................. 3 »

L'Australasie comparée à la France, avec gravures, Bibliothèque de vulgarisation (épuisé).

L'Instruction publique en Australie, Challamel, éditeur......... 1 »

COLONISATION FRANÇAISE

Les Colonies et la Question sociale en France, Challamel, édit. 1 50

Le Peuplement de nos Colonies et les concessions de terre, 4e édition, avec portraits et documents annexes (1900).......... 1 50
(Ces ouvrages sont destinés aux Conseils municipaux de France.)

La Défense nationale. La France et le réseau électrique sous-marin avec nos colonies et l'étranger, avec 5 cartes (1900), même éditeur.................. 1 50

HISTOIRE

Excursions patriotiques (Alsace-Lorraine, Domrémy) avec cartes, gravures, phototypie (épuisé).

Jeanne d'Arc et le sentiment national. Fête générale. Leroux, éditeur, 28, rue Bonaparte, 2e édition illustrée, avec cartes, gravures et annexes. 3 50

Le Barbe-Bleue de la légende et de l'histoire (Le Maréchal de Rais et le Connétable de Richemont) avec illustrations d'après nature et itinéraires. Même éditeur.................. 3 »

L'épisode de Barbe-Bleue (Gilles de Rais) au théâtre. Deuxième édition, Germain et Grassin éditeurs, Angers, Tresse et Stock, éditeurs, Paris.

Ces ouvrages ont été couronnés par l'Institut, par les Sociétés de géographie; ils sont adoptés par le Conseil de l'Instruction publique, les Ministères, les Colonies, les Chambres de commerce, la Ville de Paris, la Société Franklin, les Bibliothèques scolaires et populaires.

Des réductions de tarif sont accordées aux établissements publics et pour distributions de prix.

www.ingramcontent.com/pod-product-compliance
Lightning Source LLC
Chambersburg PA
CBHW030126230526
45469CB00005B/1822
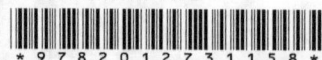